過去二十年來，我始終在為一件

事、一個野心的實現而努力：讓電

影愛好者分享一個夢的一小部分。

那個你看不見的傢伙坐在戲院的後

排，只有他真正因為電影的完成而

興奮。沒錯，我已經為他努力了二

十年。有時候，當我遊走於各個電

影院……我會瞥見他的身影；然

後，我們又各自漂移開來，兩三年

見不到。但是，不久我們將會再度

交會。

盧貝松 Luc Besson

目　錄

PART I 故事，以及故事的故事

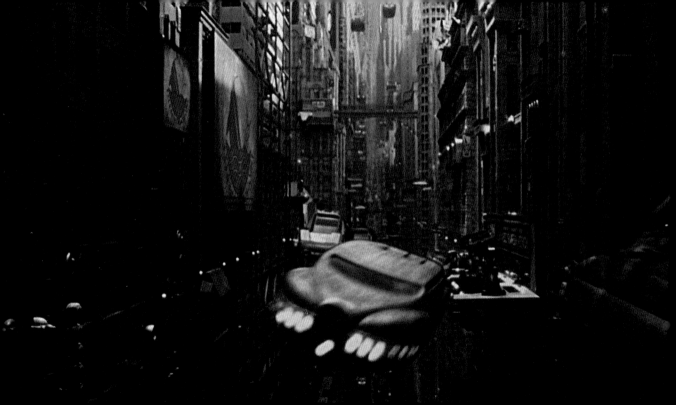

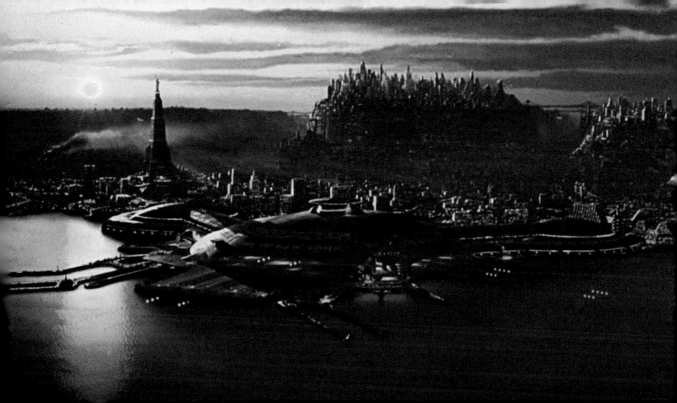

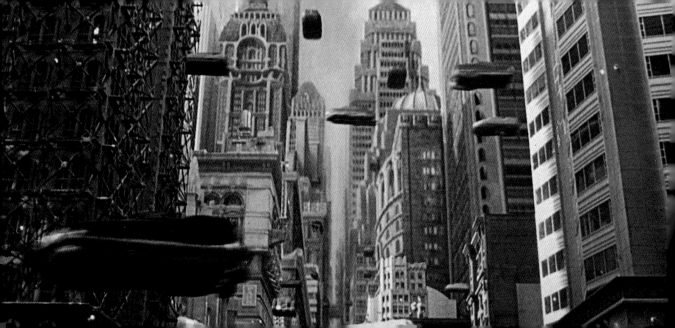

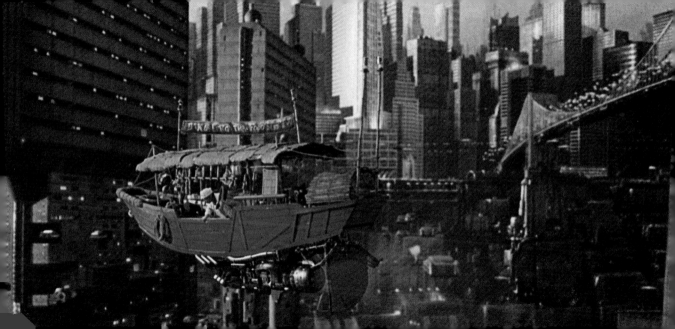

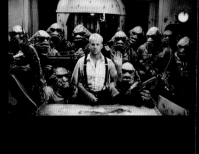
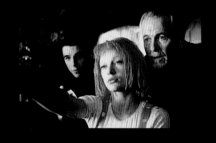
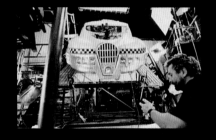
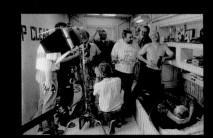

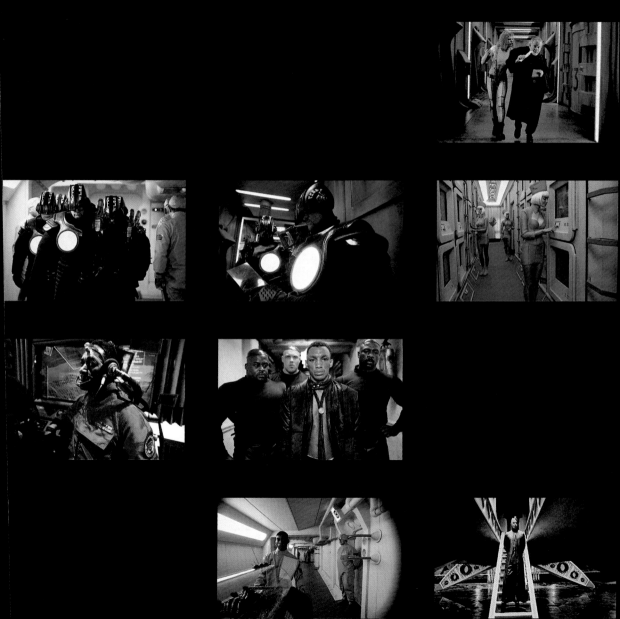

每隔 5,000 年，不同次元之間的門就會開啟。

宇宙，以及變化萬千的各種生命形態，存在於其中一個次元。在另一個次元，則只有一種元素，不是風、火、水、土，而是反能量與反生命的元素。

這「東西」，這黑暗，耐心地等在宇宙的門檻，伺機要消滅所有的生命、所有的光。

每隔 5,000 年，這宇宙就需要一位英雄。只是在 23 世紀的紐約市，這良善的英雄在哪裡？

風、火、水、土，是古希臘煉金術傳統裡的四個元素。四元素聚合起來，就創造了第五個元素：生命。

這第五個元素是一種「能」，是我們藉以說話、運動，甚至思惟的「能」，而且是一個活生生的東西，從不會消失，遍佈整個宇宙乃至於宇宙之外。

但是，如果在另一個次元，存在著生命的對立面，邪惡如癌症般的黑暗的「東西」，事情會怎麼樣呢？

生命之能和那邪惡的生命形態，是互相對立的，猶如火和冰。一旦我們所創造的生命之能，力量越來越大，就越會刺激那對立面。

在故事發生的23世紀，人類已漫遊於星際，到處傳怖這生命之能，因而進一步地激怒了那黑暗的存在。

事情就彷彿人類逐步窒息那黑暗的存在。它因人類而走向死亡。於是，它想要反擊，消滅一切能源與光源，包括動物、植物，及人類。但它有它自己的侷限，它孤立地存在於另一個次元。

每隔5,000年，平行的兩個次元之間的門戶開啓的那短暫時刻，正是它反擊的時機，唯一的時機。

在很久很久以前，人類曾經找到一種方法對抗它。但年湮代遠，已經沒有人記得那是什麼方法。故事開始，它再度來臨，沒有人知道該如何對抗。

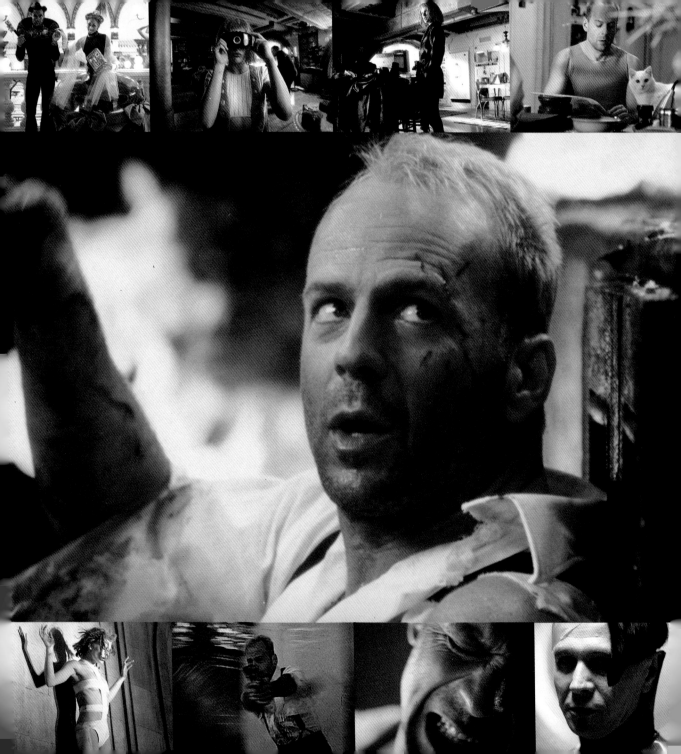

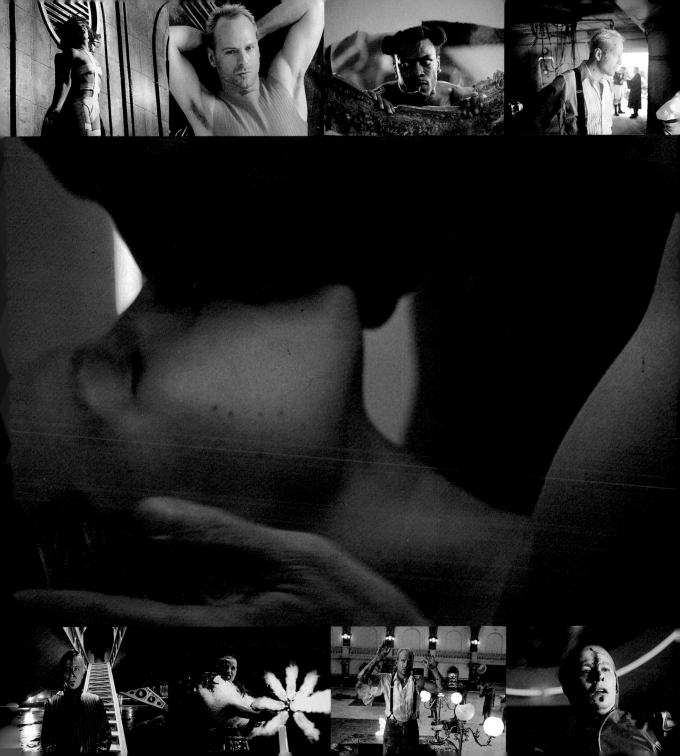

IT
MUST
BE
FOUND

SATELLITE - 864 1 02

Additional Images

ATELLITE - 864 I 02

- 32
- 45
- 67
- 68
- 78

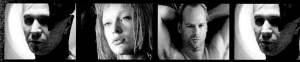

LUC BESSON

ADVENTURE AND THE DISCOVERY OF A MOVIE

E STORY OF THE

FIFTH ELEMENT

ECTED BY LUC BESSON

INTERVISTA

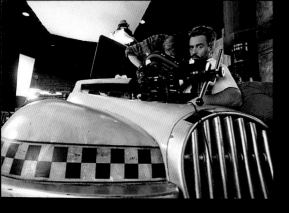

這個故事，這場史詩般的戲劇展開的舞台，是電影史上最獨特，最富幻想力的世界之一。

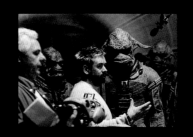

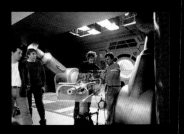

『　時為西元2259年──說得精確點，故事始於2259年3月18日2：00。為了構思那個時候人類很可能發生的情節，我們回顧了整個人類的歷史。屆時，生物已進化到什麼地步？人類將會如何生活，如何思考？反映在這個世界，這一切會呈現怎樣的面貌？我覺得，為這個故事所創造出來的世界，必須像是真的。我希望人們看了以後會認為，未來的世界真的可能是這樣子的。

盧貝松』

結果，呈現在我們眼前的，是一個怪異外星生物聚集的大觀園：形貌醜陋，腦袋奇小，全副武裝的蒙度沙瓦人，站在善良這一邊；體型龐大，面目似犬的孟加羅人，組成一群傭兵，受一切邪惡的代理人卓格使役。

盧貝松和他的工作夥伴創造了一個美麗新地球，還有地球及其他行星上許多奇幻的景象。

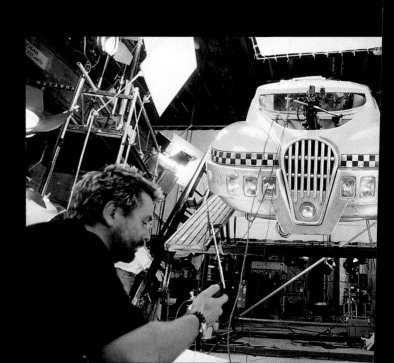

曾在《碧海藍天》中與盧貝松合作的丹威爾 (Dan Weil) 出任製片統籌，鳩集一群頂尖的設計師和藝術家，包括法國傳奇般偉大的漫畫家莫比斯 (Moébius) 和麥基艾爾 (Jean-Claude Mézières)、服裝設計師尚保羅高第耶 (Jean-Paul Gaultier)，經過漫長的研發過程，才勾畫出這個奇妙新世界。

然後，草圖落實為布景、道具、模型，乃至於數位繪畫。在倫敦著名的松木電影廠，工作人員搭建了九個超大場

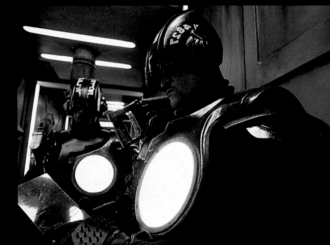

景，擺設精細的布景和實物模型。穿越於不同場景之間，盧貝松說，他彷彿穿越於不同世界之間。

負責製作外星生物、外星人武裝太空裝，以及種種電子有機裝扮的「生物工廠」，則由曾經參與《夜訪吸血鬼》、《蝙蝠俠》等片的尼克達德曼 (Nick Dudman) 領導。

為了以精密、寫實的手法創造一個真實的未來城市，盧貝松拒絕將視覺效果完全交由數位科技解決，而決定結合實物模型與數位技術。於是，著名的「數位領域」公司承擔起這份工作，而好萊塢頂尖模型專家馬克史第森(Mark Stetson)，則擔任《第五元素》的視覺效果總監。

寓言神話始終是盧貝松作品的要素，但《第五元素》是盧貝松繼其第一部劇情片《最後決戰》之後，首度重返科

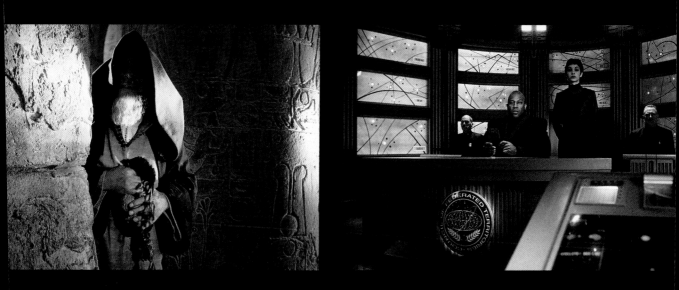

幻世界。

『每當我拍攝一部片子，我總想把觀衆遠遠地帶離開他們的日常世界。我會說：「走吧，讓我們到你從未到過的地方，去你只可能在夢中去的地方。讓我們去看地下鐵，而且以你不曾有過的眼光看。讓我們到深深的海底去。讓我們到外太空去。」我之所以老是拍攝這類型的電影，正是由於我心裡懷著這夢與逃離的念頭。 盧貝松』

「逃離」──這故事的故事始於二十多年前，導演盧貝松才十六歲的時候。那時，他住在法國小城古隆米耶的住宿學校，鎮日只想逃離那裡。那時，他開始動筆寫今日發展成《第五元素》的故事。

『那時，我只是為了喜歡寫而寫──只是為了逃離日常生活，為了夢想這個世界。我從沒有想到，有一天自己會把它拍成電影。這故事一寫就寫了二、三百頁。然後，好幾年之後，我開始想到，也許我可以把這故事發展成一部電影。　　　　　　　　　　盧貝松』

這中間，由於拍攝這部電影本身，對許多人而言都是一樁不可能的任務，他幾度遭遇挫折，但始終沒有放棄。

最後，經過一番構思、籌劃，他和工作夥伴展開了十九個月不眠不休的攝製過程，動員了 560 個人。這部電影製作成本約為九千萬美元，成為法國電影史上耗資最鉅的影片。

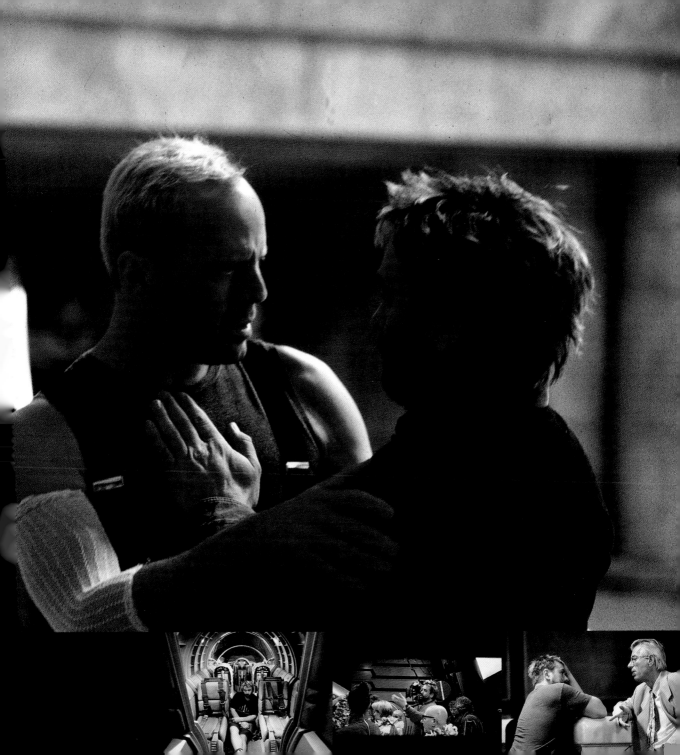

這部電影的發展歷程

1975 年 ––––16 歲的盧貝松，以小說形式寫出《第五元素》故事的雛形。

1990 年 ––––拍攝《亞特蘭提斯》，同時寫就《第五元素》的第一個劇本稿。

1991 年 11 月 ––––法國高蒙製片廠和美國華納兄弟公司決定合作攝製此片。畫家麥基艾爾和莫比斯構思人物造型及各種道具，服裝設計師尚保羅高第耶設計了百餘件服裝，一件比一件炫。

1992 年 12 月 ––––華納兄弟公司退縮了。新劇本的創意引發爭議，高達一億美元的預算嚇壞了所有的人。計畫擱淺。

1993 年 2 月 ––––盧貝松拒絕放棄，轉而投入新計畫，以三十天時間完成《終極追殺令》的劇本。

1994 年 9 月 ––––《終極追殺令》首映。頑固如昔的盧貝松再度改寫《第五元素》劇本。美國哥倫比亞電影公司深受吸引，同意投資。布魯斯威利同意擔綱演出。

1995 年 6 月 ––––製作群進駐倫敦近郊的「松木電影廠」，開始各項準備工作。

PART II 主要角色

Korben Dallas

柯本達拉斯

布魯斯 威利 (Bruce Willis) 飾演

退職軍人，曾服役於聯邦軍的特戰部隊。柯本達拉斯現在是一名計程車司機，人生所求無他，
只願平靜度日。但是，天不從人願，他不得不再度為聯邦軍效命，承擔一件特殊任務。

一件可能拯救世界的任務。

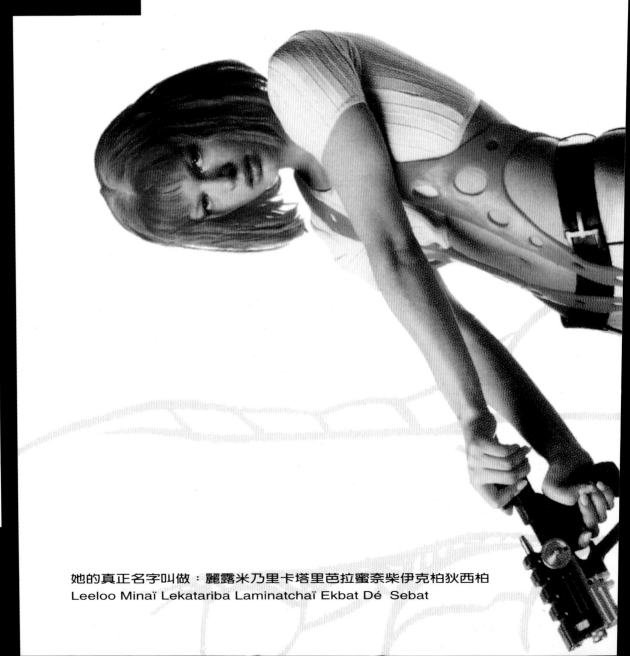

Leeloo
麗露

蜜拉喬娃維琪 **(Milla Jovovich)** 飾演

她的真正名字叫做：麗露米乃里卡塔里芭拉蜜奈柴伊克柏狄西柏
Leeloo Minaï Lekatariba Laminatchaï Ekbat Dé Sebat

她掌握了這部影片的祕密。

Zorg
卓格

蓋瑞歐德曼 **(Gary Oldman)** 飾演
生意人，沒有心肝，毫無忌憚，專事武器交易。對他而言，聖石的

重要性無與倫比 ———因為這些石頭乃是厲害無比的可怕武器。

Vito Cornelius
伊安霍姆 (Ian Holm) 飾演

柯維多神父

一個神職人員，信奉同時獻身於正義。
身為古老知識的守衛者，他的任務就是保護聖殿
——五個元素將在此地融合。

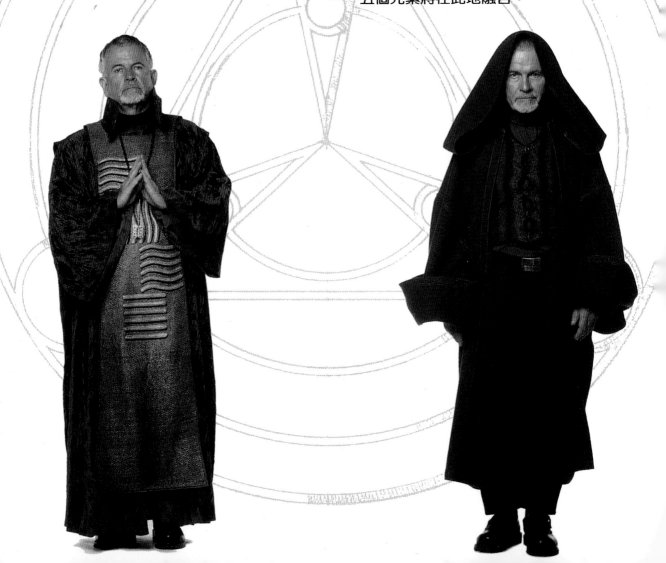

Ruby Rhod 魯比羅

克里斯塔克 (Chris Tucker) 飾演

銀河系最著名的 DJ ，精力充沛，人格特質異於常人。
為了提供他的五百億聽眾一場最最好的秀，他會不惜走極端。

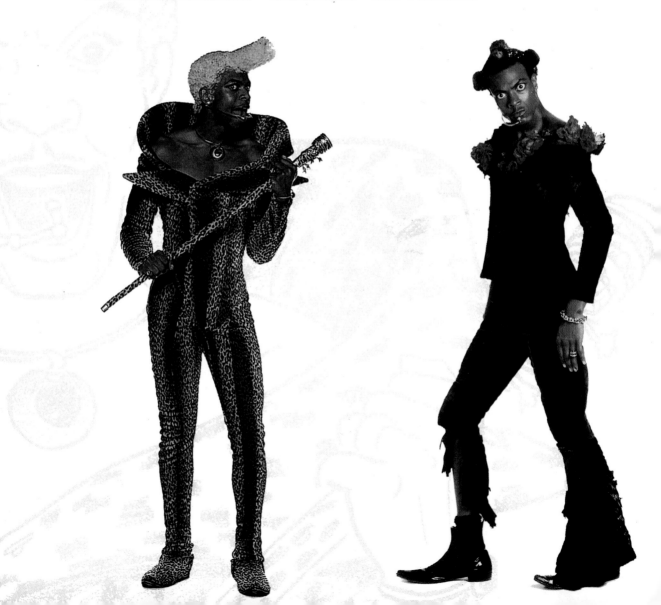

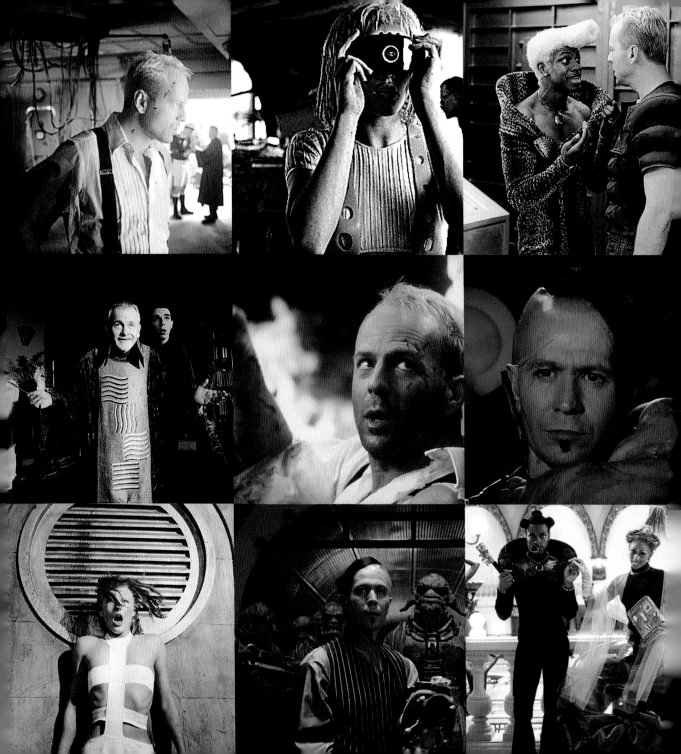

PART III　外星生物、次要角色，及其他

Mangalore
孟加羅人

外星戰士。昔日，他們的世界遭地球聯邦軍摧毀。
今日，他們不惜付出任何代價，只求取得武器，復仇

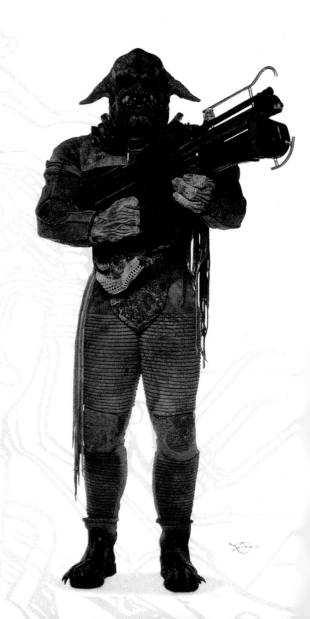

Mondoshawan

和平的外星人，職司保護五個元素。在他們眼中，只有生命才是重要的。

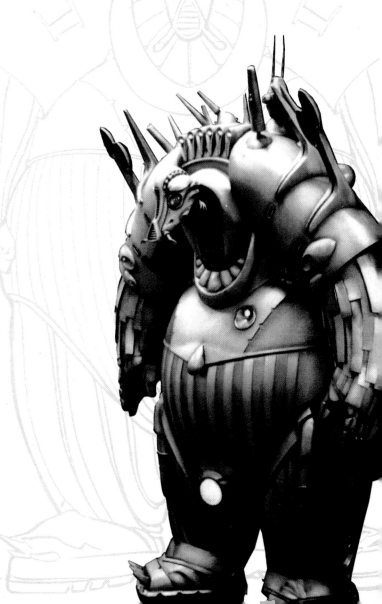

狄娃
Diva

每隔十年，狄娃就會在「失樂園」太空船為宇宙歌唱。
人們認為，這個節目乃是娛樂之極致。

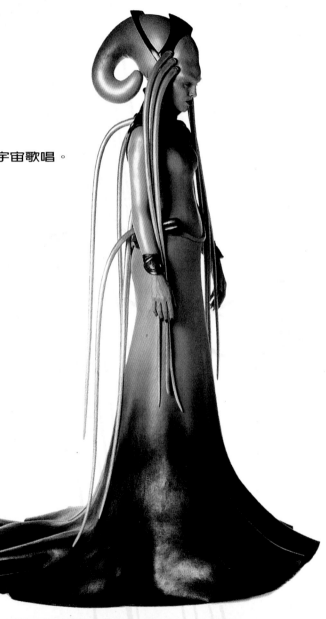

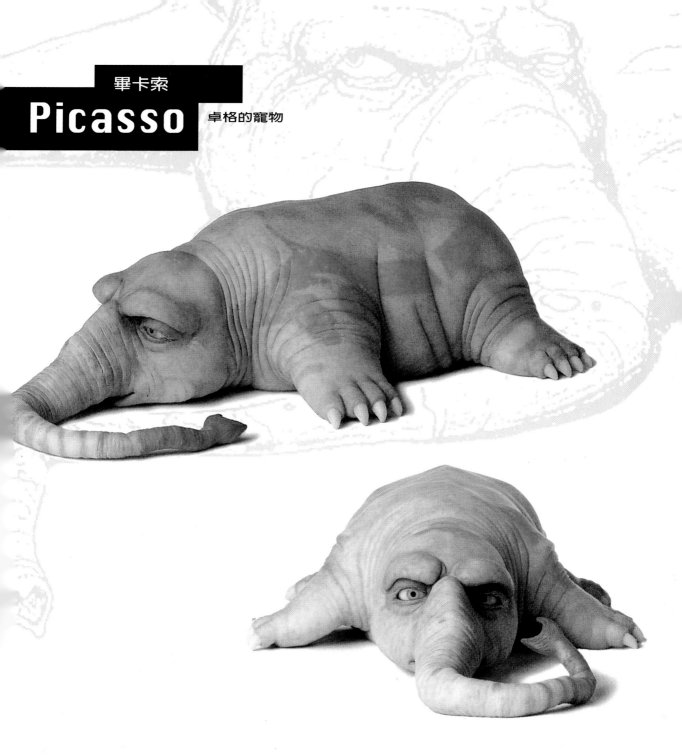

畢卡索
Picasso
卓格的寵物

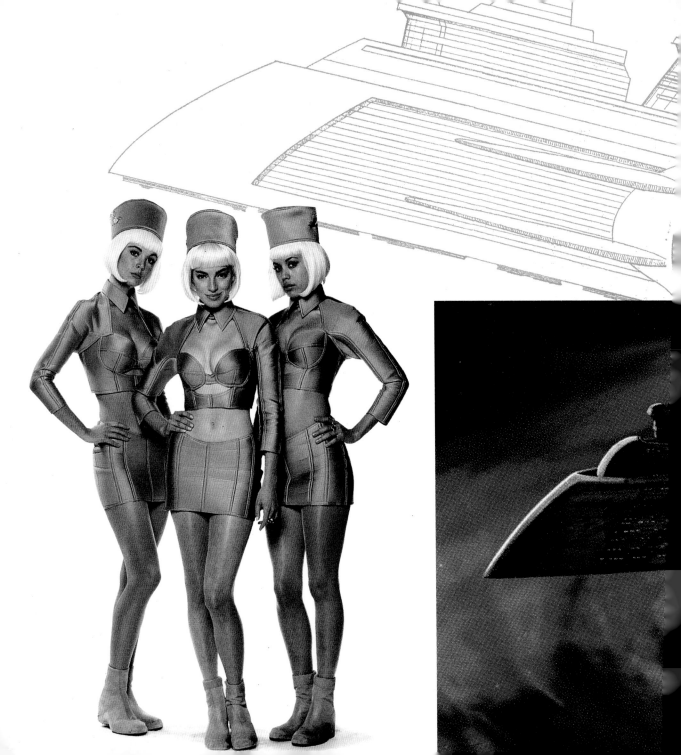

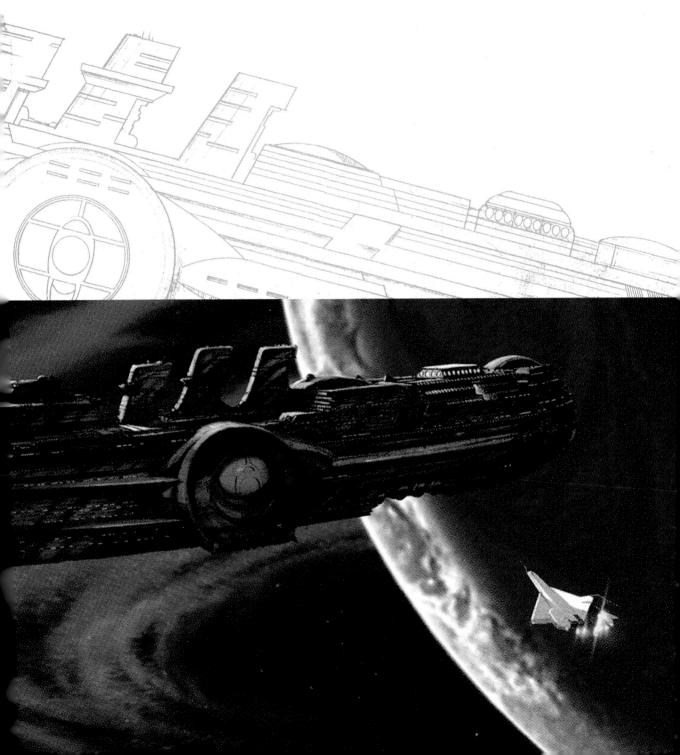

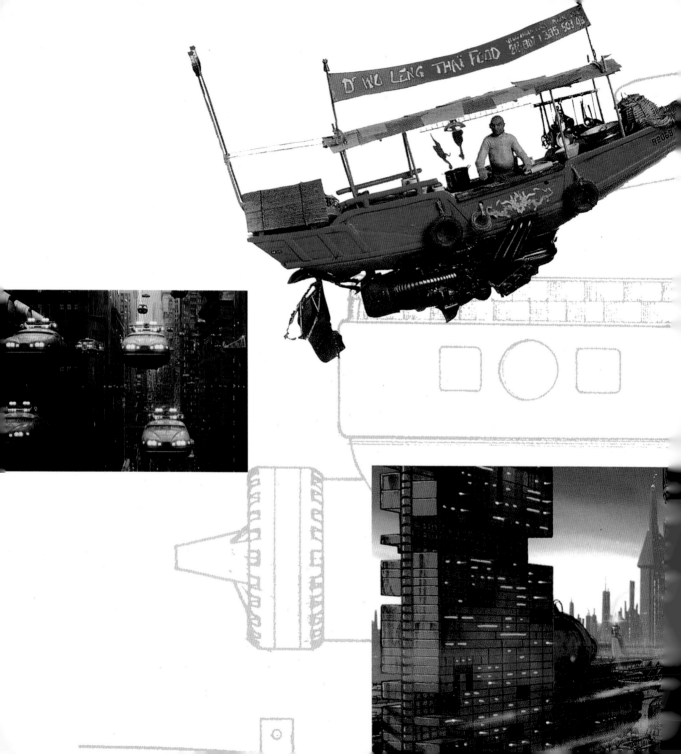

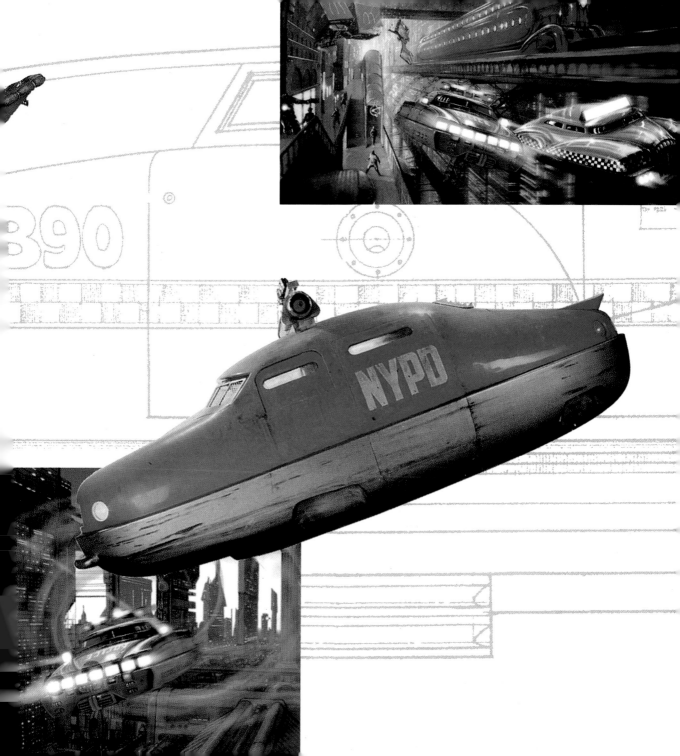

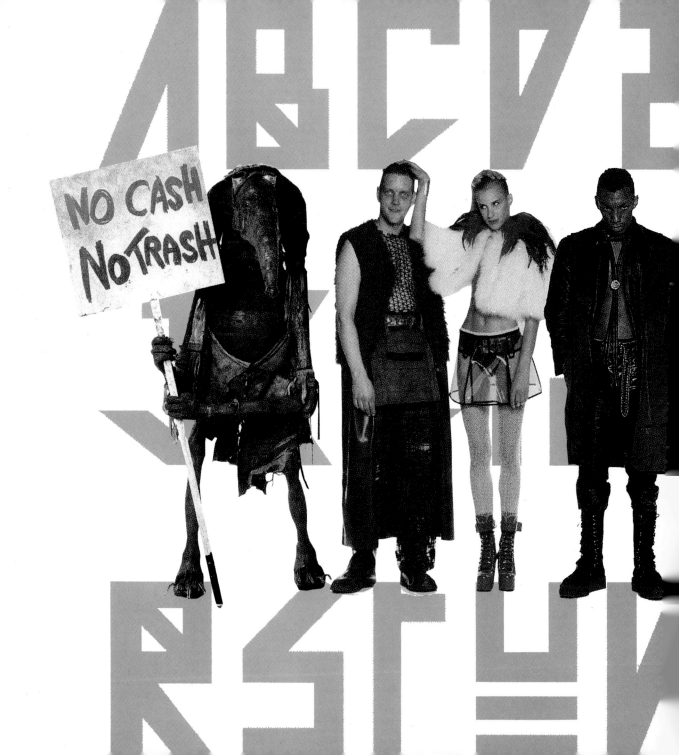

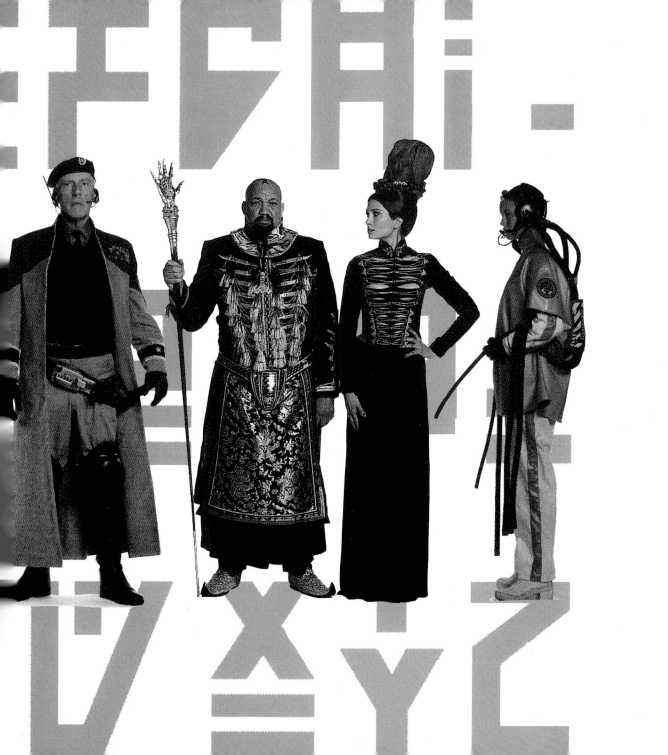

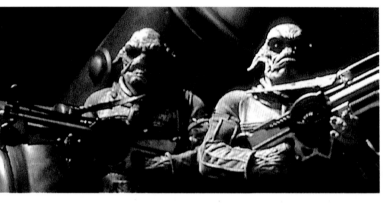

COUNCIL OF FEDERATED TERRITORIES

NEW YORK STATE VEHICLE LICENSE PLATE

LICENSE No	ZORG-2A-477544-G-9I-JPJ4845	ISSUED TO	ZORG'S CAB COMPANY	
VEHICLE IDENTIFICATION No	GJ54S-JAM-3796-73B-JOULES-022	GROSS WEIGHT	4.470	TONS
PROPULSION UNIT No	HLL-GF56VDL-GJK-5PM-2796	NET WEIGHT	3.210	TONS
ADDITIONAL INFORMATION				
LICENSED TAXI TO CARRY 6 PERSONS				

TAXI FARE

FT$15 00 Initial Charge

FT$ 2 00 Per 30 Secs

FT$ 2 00 Per Minute Stopped

FT$ 5 00 Night Surcharge

TAXI DRIVER'S PERMIT

ISSUED TO: *KORBEN DALLAS*

REGD.No 246B90-A

VALID UNTIL: **12.31.2265**

WIN A DREAM TRIP FOR 2 FHLOSTON PARADISE

WIN A DREAM TRIP FOR 2

SEE INSIDE PACKET FOR DETAILS

Korben Dallas

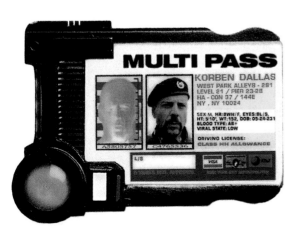

MULTI PASS

KORBEN DALLAS
WEST PARK ALLEYS - 281
LEVEL 21 / PIER 23-28
HA - CON 37 / 144E
NY , NY 10024

SEX M, HR:BWN/F, EYES:BL/S,
HT: 5'10', WT:152, DOB: 05-24-231
BLOOD TYPE: AB+
VIRAL STATE: LOW

DRIVING LICENSE:
CLASS HH ALLOWANCE

A3808757 C476553JG

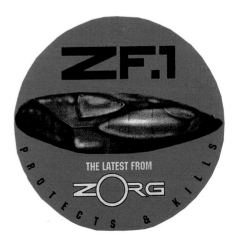

ZF.1

THE LATEST FROM

ZORG

PROTECTS & KILLS

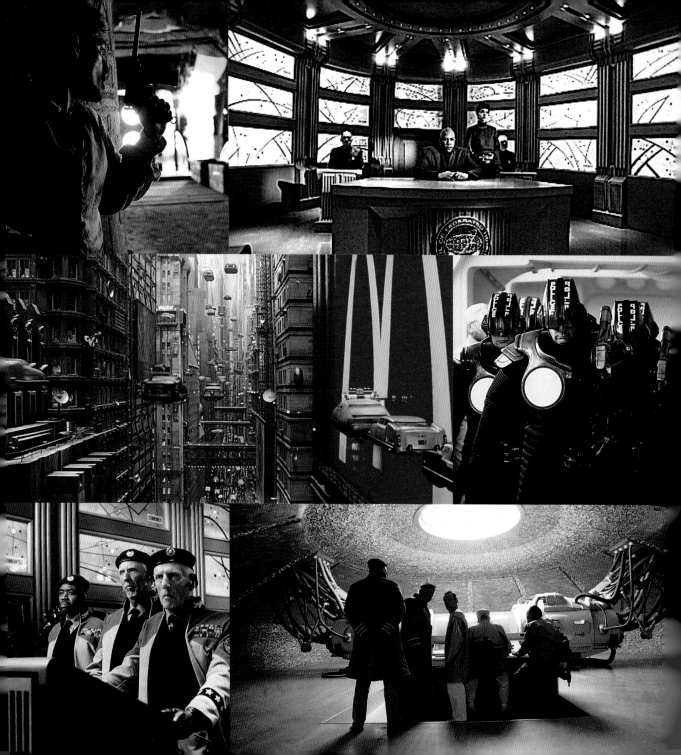

PART IV 導演手法及視覺效果

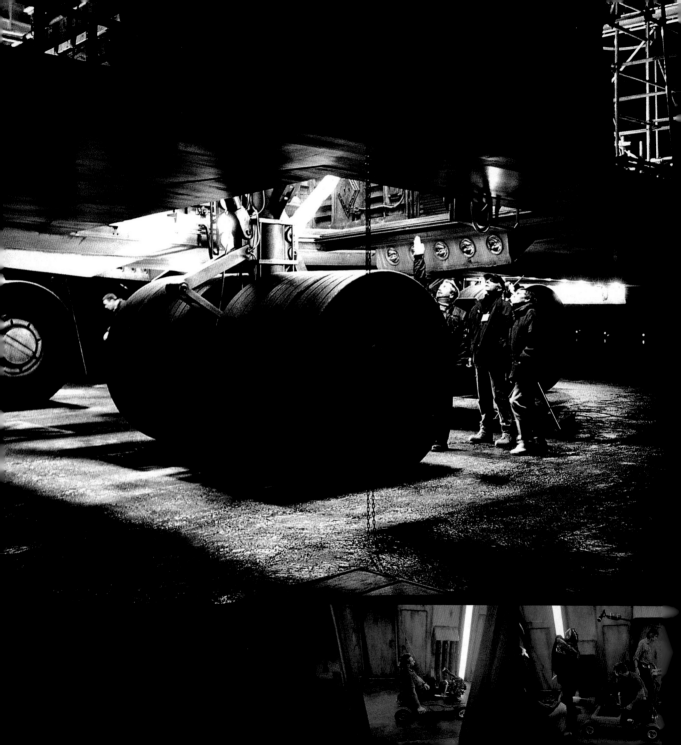

盧貝松除親自掌鏡外，始終維持他非常「臨場」的導演手法。八〇年代，他展開自己的導演生涯時，有限的預算和資源迫使他發展出他獨特的執導風格，以求每一次拍攝都是他想望中的畫面。

在拍攝過程中，特別是在拍攝特寫鏡頭時，盧貝松常常會跑到場景內比手畫腳，「捏塑」他想要的演出。

『有時我會抓住演員的肩膀，依照我希望他在鏡頭中演出的樣子推他、拉他。有時，如果鏡頭感覺不太對，我會中途介入，告訴演員怎麼做，而不會只是喊 "cut"，解說一番，再重新開始。依我看來，在喊 "action" 和 "cut" 之間，是一個非常特別的時刻，充滿活生生的力量，我可不想失去它……在 "action" 和 "cut" 之間，一切都可能發生。我催促他們，告訴他們，再催促他們。當我覺得他們已經累了，喘不過氣來了，我才會喊 "cut"。

《第五元素》的眾多臨時演員和小演員，常常忍不住暗自吃驚，因為導演盧貝松和服裝設計師尚保羅高第耶對待他們就像對待明星一樣。

『對我來說，無論是誰，只要在我的鏡頭裡，他就是那一刻全世界最最重要的人。所以，一般而言，我在新演員身上花的時間比較多。至於布魯斯威利或蓋瑞歐德曼，我只需向他們解說一番，他們就立刻了解，完全知道怎麼做了。

盧貝松』

每回拍攝群眾場面，尚保羅高第耶會在大批臨時演員步入鏡頭之時，負責「品管」，檢視每一個人身上的設計是否妥當。盧貝松指出：「實際上，在每一個臨時演員身上，他都會伸出手去，迅速做一些最後的改變、修飾，或者調整一下他們的帽子，或者添加一條飾帶，或者換一雙鞋子，再把他們送上場。」

遇到數百名臨時演員上場的時候，尚第耶會花上兩個小時修整每一個人。「他滿頭大汗，卻很興奮。看得出來，他真的喜歡這樣做。」

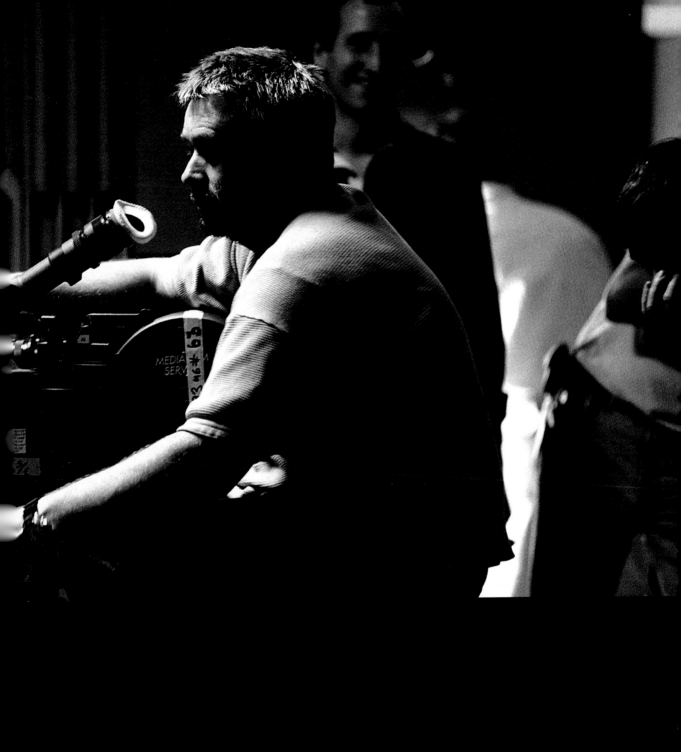

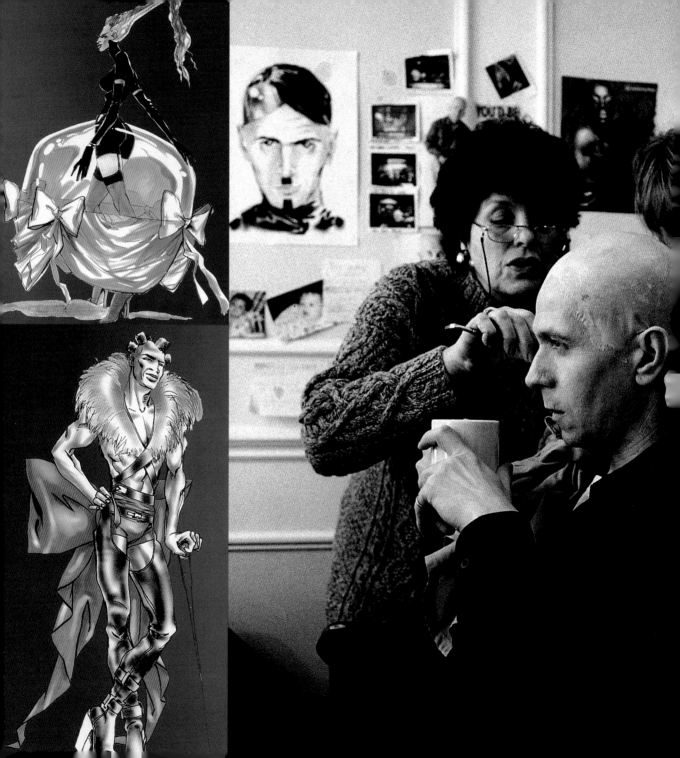

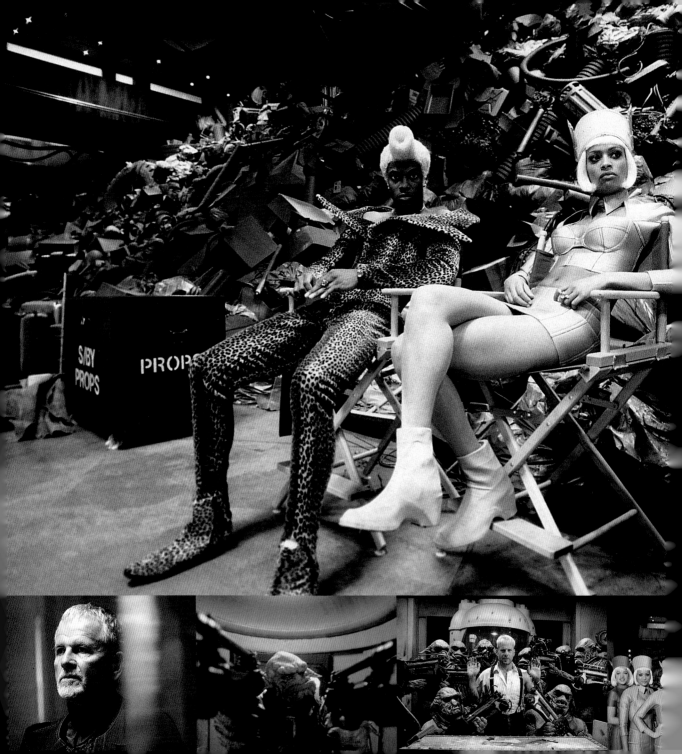

『《第五元素》的製作包含了大量數位效果與實際效果的結合，且經常需要與取自真人表演鏡頭的要素結合。於是，模擬場景在以數位科技放大和修飾後，填進數位道具與模型道具的結合，以及虛擬演員和真人。　　　　　　　　　　　盧貝松』

這一切工作，由「數位領域」的馬克史蒂森和他的夥伴承擔。

『做這樣一部充滿視覺效果的電影，最重要的是你必須知道，電影基本上是故事。我們總是投注大量心力在劇本，確定自己有一個好故事，而不會反過來，先構思一些眩目的特效，再環繞著特效來想故事。　　　　　　　　　　　盧貝松』

為了具現兩百六十多年後的未來世界，「數位領域」製作了三十多件大型模型，最大的一個即是西元2259年的曼哈頓。為了讓觀眾沈浸在這未來的場景中，《第五元素》的都會景象既宏偉又細緻。於是，在拍攝模擬場景時，攝影機與模型之間的距離常常只有半吋。「數位領域」一位參與本片工作的專家隆巴度 (Dan Lombarto)說：「很少有模型經得起如此近距離的拍攝，而不會露出瑕疵的。」

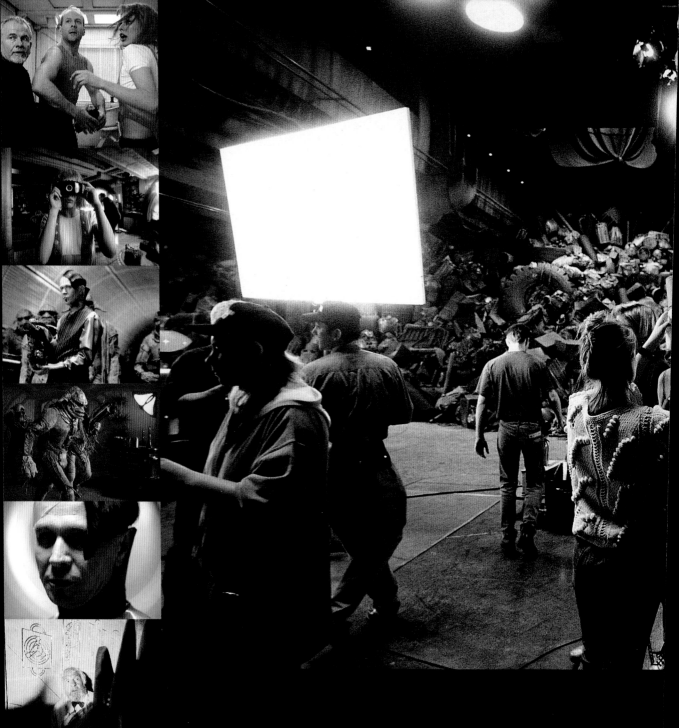

PART V 主要演員和導演

Korben Dallas
布魯斯威利 (Bruce Willis)

物色演出男主角柯本達拉斯這個角色的人選時，盧貝松早就屬意布魯斯威利。

在諸多票房明星之中，布魯斯威利自有其獨到之處。他國際巨星的地位建立於一系列製作頗見用心的冒險行動片上，他充分詮釋銀幕角色的能力，和他在藝術上勇於冒險的表現，贏得了電影圈的一致好評。

盧貝松說：「我第一次見到布魯斯，大約是在五年前。那時，這部電影還在籌劃階段，我們討論過劇本，談得很愉快。但直到很後來，資金都已經確定了，劇本也定了，我才再度到紐約找他。我把劇本丟給他，然後就自個兒去逛街購物。兩個小時後回來，他說：『好呀，咱們做吧。』就這樣，真是太棒了。他的回答，讓我覺得彷彿整部片子已經拍好了。」

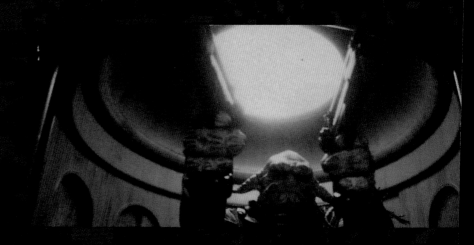

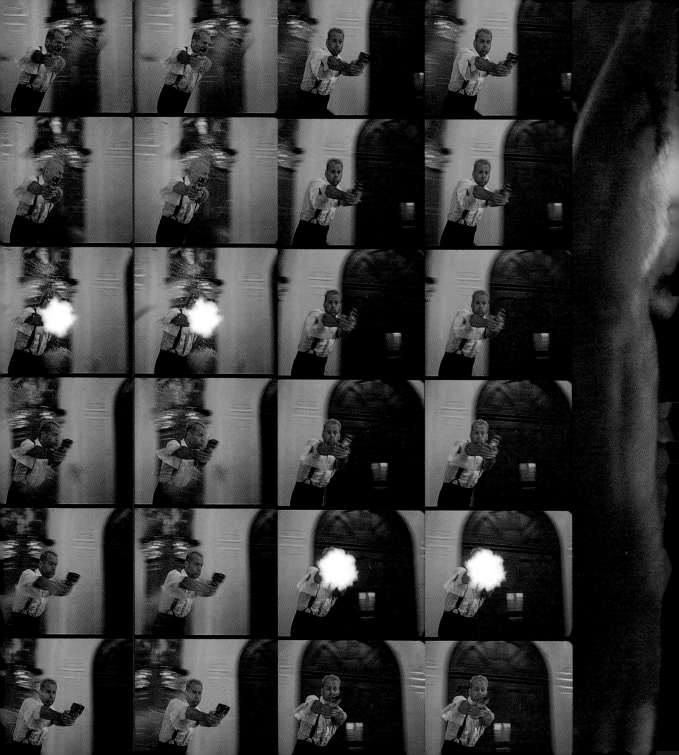

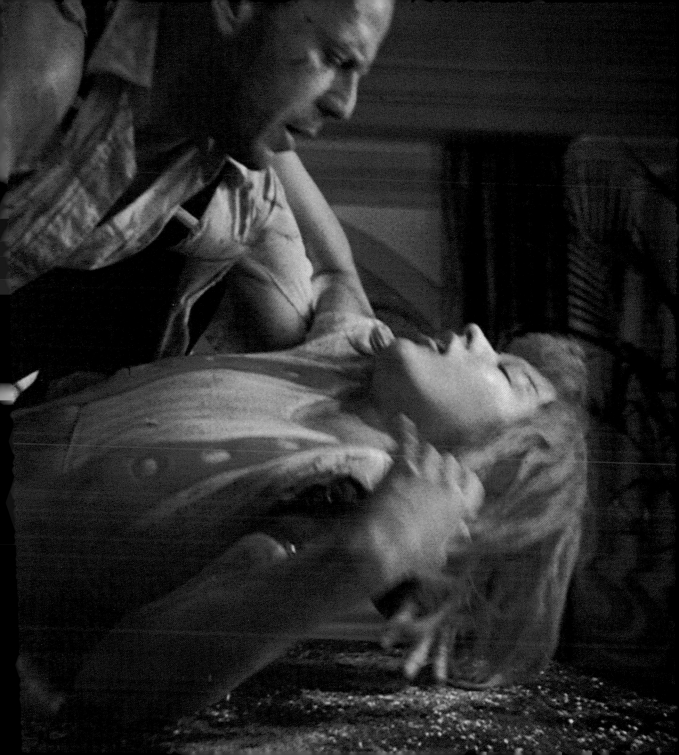

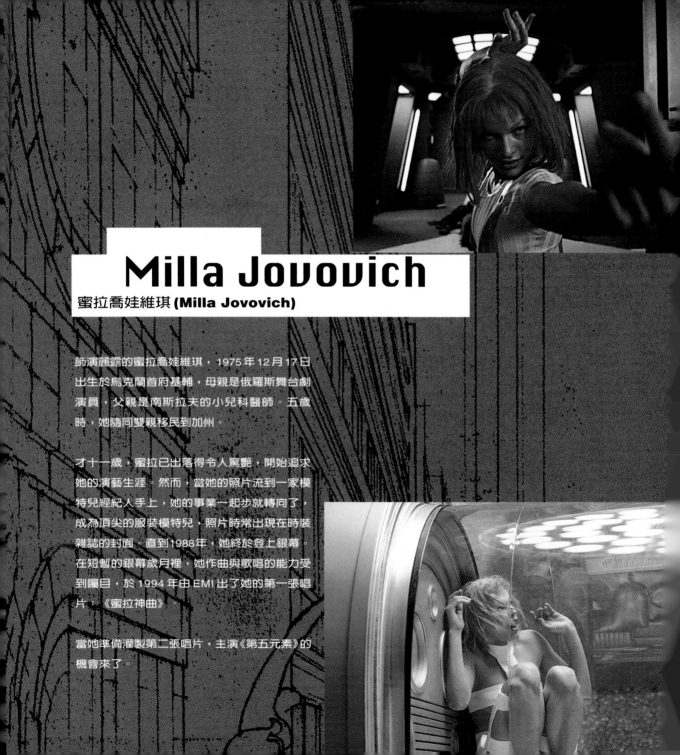

Milla Jovovich

蜜拉喬娃維琪 (Milla Jovovich)

飾演麗露的蜜拉喬娃維琪，1975 年 12 月 17 日
出生於烏克蘭首府基輔，母親是俄羅斯舞台劇
演員，父親是南斯拉夫的小兒科醫師。五歲
時，她隨同雙親移民到加州。

才十一歲，蜜拉已出落得令人驚艷，開始追求
她的演藝生涯。然而，當她的照片流到一家模
特兒經紀人手上，她的事業一起步就轉向了，
成為頂尖的服裝模特兒，照片時常出現在時裝
雜誌的封面。直到1988年，她終於登上銀幕。
在短暫的銀幕歲月裡，她作曲與歌唱的能力受
到曬目，於 1994 年由 EMI 出了她的第一張唱
片；《蜜拉神曲》。

當她準備灌製第二張唱片，主演《第五元素》的
機會來了。

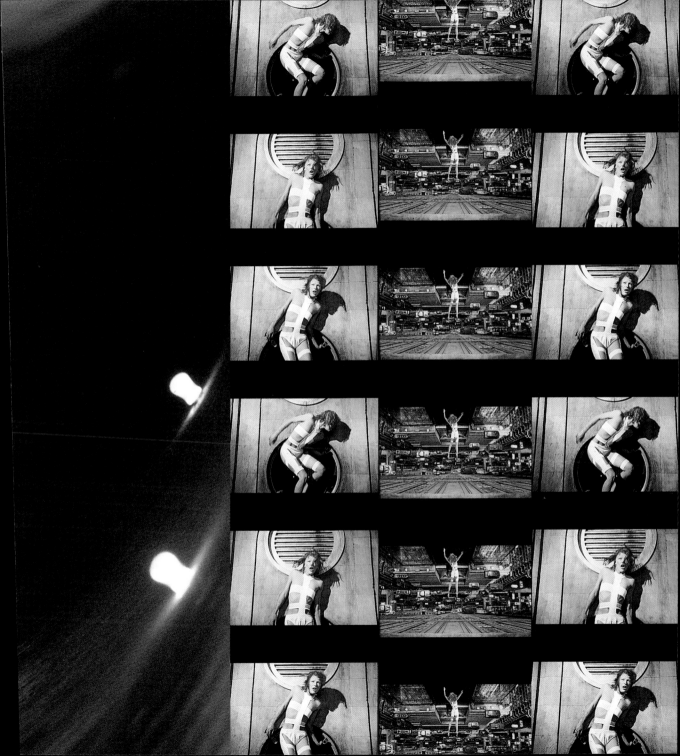

蓋瑞歐德曼 (Gary Oldman)

Gary Oldman

飾演卓格的蓋瑞歐德曼，才華與魅力洋溢在他扮演過的每一個角色。他最驚人的能力，表現在他幾乎可以詮釋任何角色，從龐克歌手到吸血鬼伯爵，從遭指控暗殺甘迺迪的奧斯華到貝多芬。角色變化之大，令人咋舌。

蓋瑞出生於南倫敦的勞動階級住宅區，父親是一名焊接工。蓋瑞曾經在一家運動器材店當售貨員，同時在格林威治青年劇場接受舞台訓練。沒多久，他已成為英國舞台劇的重要演員，並於八○年代在銀幕上嶄露頭角。

蓋瑞第一次與盧貝松合作，是 1994 年在後者編劇、執導的《終極追殺令》中，與尚雷諾 (Jean Reno) 演出對手戲。他剛為哥倫比亞公司執導一部由盧貝松監製的電影。

在演出《終極追殺令》後，盧貝松說：「他有勞勃狄尼諾在《計程車司機》裡的自由和瘋狂。他完全放出來了！」

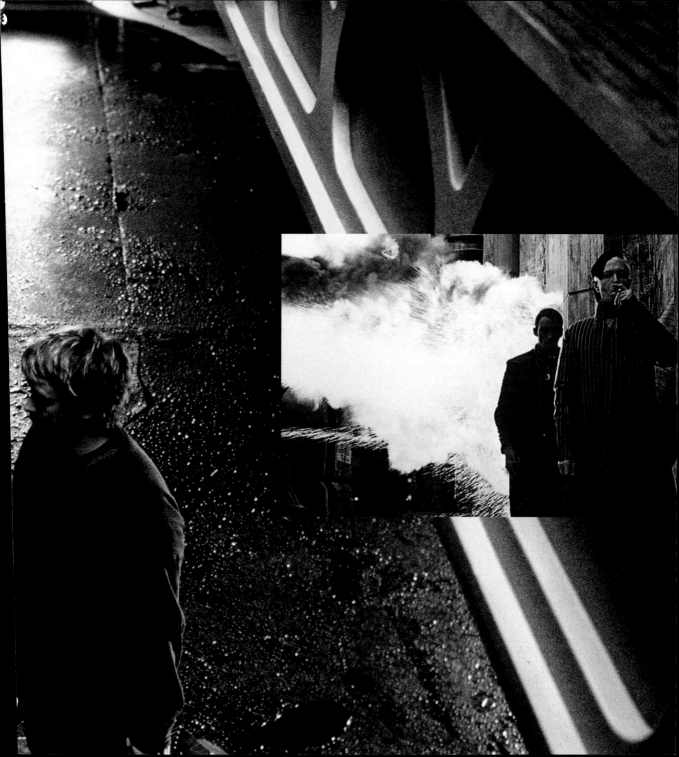

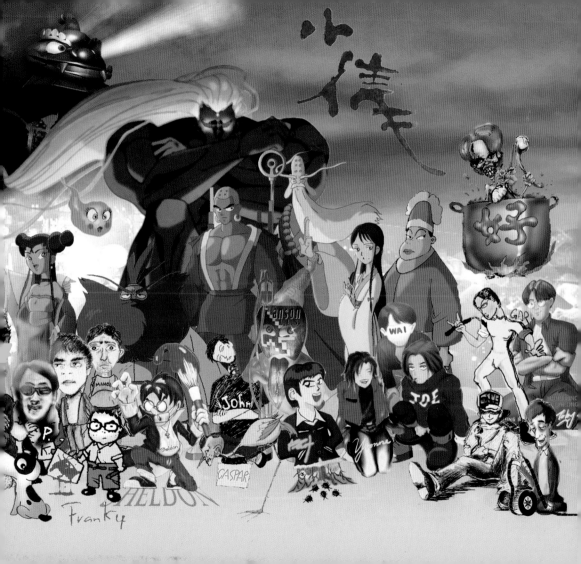

10年前，徐克創造了《倩女幽魂》電影，10年後，徐克再創

大塊文化出版公司　Locus Publishing Company　台北市16羅斯福路六段142巷20弄2-3號　電

e-mail: locus@ms12.hinet.net　戶名：ナ

小倩 中國人第一部3D動畫片 **1997年8月上片**

化推出，徐克二書

倩 第一部3D動畫片的祕密

魂的來龍去脈　　雪銅精印　　絢麗包裝　　徐克親筆簽名　　典藏小倩的製作歷程

前預約（限量1,000冊）台幣700元　港幣210元

未公開的創作發想與筆記

、家庭、性……，你還沒聽過的徐克。傾聽徐克的創意與生活。

6月30日之前預約　8折優待

：(02)9357190　傳眞：(02)9356037　讀者服務專線：080-006689　台北縣新店郵政16之28號信箱

及文化出版股份有限公司　帳號：18955675

Luc Besson

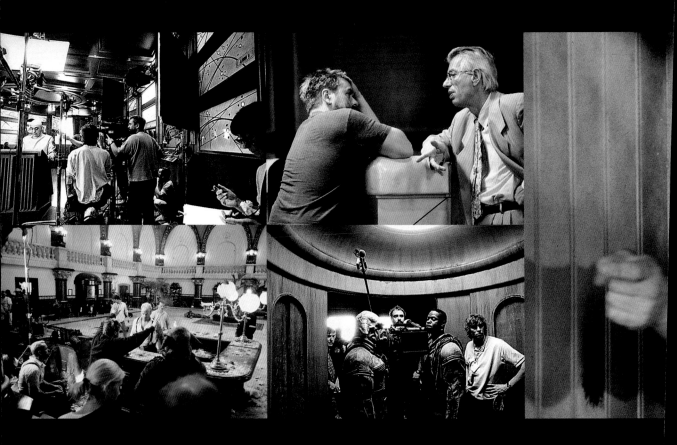

當今最引人爭議，也最受稱譽的電影人之一。這位法國導演的作品，早已攫住全世界影迷的想像力。他在視覺上的創新功力，既見諸「新浪潮」驚悚片《地下鐵》和異國情調的深海冒險故事《碧海藍天》，也見諸張力十足的動作片《霹靂煞》和佳評如潮的暴力美學電影《終極追殺令》。

1959 年 3 月 18 日，盧貝松出生於巴黎。童年大部分時光，是在地中海濱寧靜、閒適的日子裡度過。雙親的工作是潛水教練。

這樣的生活環境和雙親的影響，使他很自然地嚮往著與海有關的工作。十歲那一年，遇見一隻友善的海豚之後，他

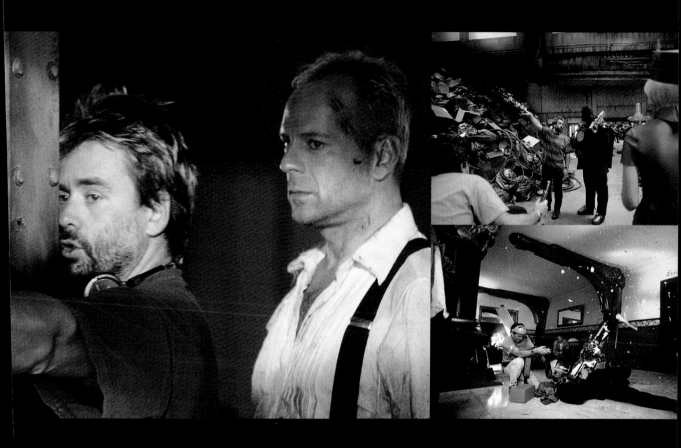

立志成為海中生物學家。

幾乎整個少年時期，他如此規劃著自己的人生。但十七歲時，一樁潛水意外讓他從此不再潛水，原有的夢想於焉中斷。盧貝松立即調整人生方向，決定從事電影工作。

盧貝松於是輟學，想在法國的電影圈找一份工作，並開始拍攝自己的實驗電影。十九歲，他離鄉背井，到洛杉磯，住了三個月，在美國的電影界工作。

1983

最後決戰 Le Dernier Combat/ The Last Combat

他完成自己的第一部劇情片，無色彩，無對話，無明星，以特立獨行的執導風格贏得瑞士阿沃茲科影展評審特別獎和影評人獎，並獲提名角逐凱撒獎，隨後更在全球各地拿下十二種獎項，一舉打開國際知名度。

第二部電影獲得十三項凱撒獎提名克里斯多夫藍伯(Christopher Lambert)拿下其中的男主角獎。這部影片直到今日仍被視為全球性的經

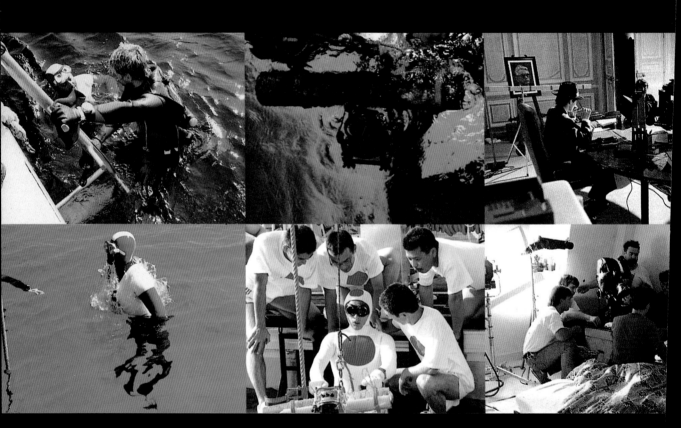

1991

第四部電影是盧貝松第一部真正轟動全球的商業電影，美國與香港電影界都競相模仿，衍生新形態的驚悚片和動作片，其影響力至今仍在世界各地電影圈迴盪。男女演員安娜芭麗瑤(Anne Parillaud)和尚雷諾，也因此片成為國際級的巨星。

霹靂煞 Nikita

1990

典。繽紛的原色色調，讓人充分感
受到他所謂「玩笑、遊戲」的意
味。

碧海藍天 Le Grand Bleu / The Big Blue

第三部電影表現了盧貝松年少時在地中海濱的夢想，帶有濃厚自傳色
彩，為當年坎城影展開幕大片，獲得七項凱撒獎的提名。不媚俗的敘
述手法受到影評界嚴重質疑，觀眾卻報以熱烈支持，是一部爭議性極
高的作品。

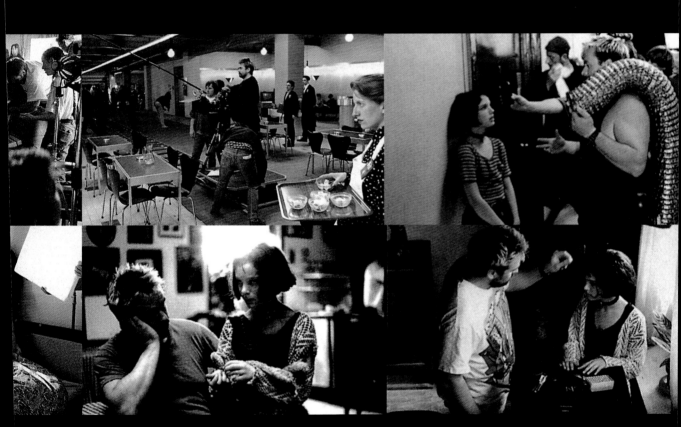

特蘭提斯 Atlantis

終極追殺令 Léon/ The Professional

1994

五部電影揚棄傳統手法，沒有傳統劇本，沒有人類對話，是一部
視覺享受的電影，盧貝松又一部冒大不諱的作品，由艾瑞克賽拉
ric Serra)連綿不絕的音樂和深海景象交織而成，再次詮釋了導演
人對海底世界的摯愛。

1994年，第六部電影重拾《霹靂煞》的殺手主題，立刻獲得
全球性的成功，並獲提名凱撒獎的最佳影片和最佳導演。

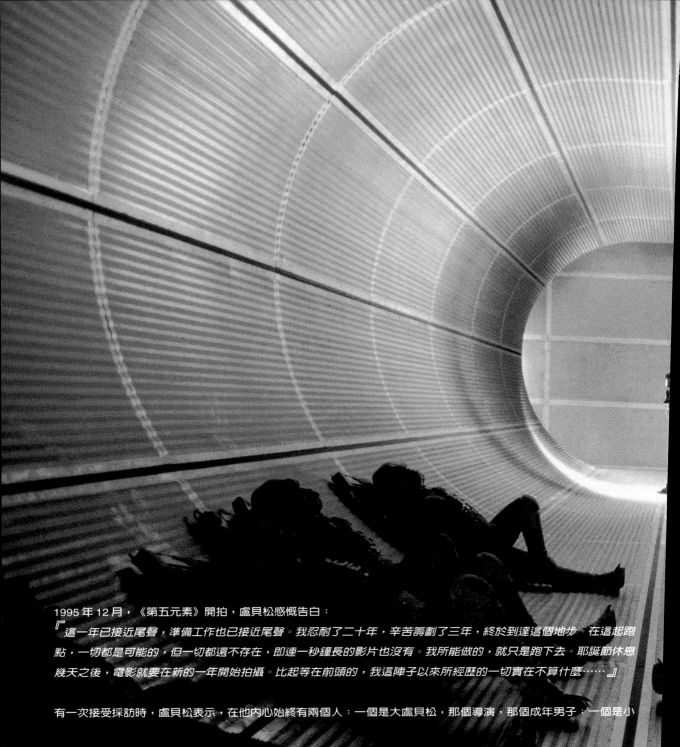

1995 年 12 月，《第五元素》開拍，盧貝松感慨告白：

『 這一年已接近尾聲，準備工作也已接近尾聲。我忍耐了二十年，辛苦籌劃了三年，終於到達這個地步。在這起跑點，一切都是可能的，但一切都還不存在，即連一秒鐘長的影片也沒有。我所能做的，就只是跑下去。耶誕節休息幾天之後，電影就要在新的一年開始拍攝。比起等在前頭的，我這陣子以來所經歷的一切實在不算什麼⋯⋯ 』

有一次接受採訪時，盧貝松表示，在他內心始終有兩個人：一個是大盧貝松，那個導演，那個成年男子；一個是小

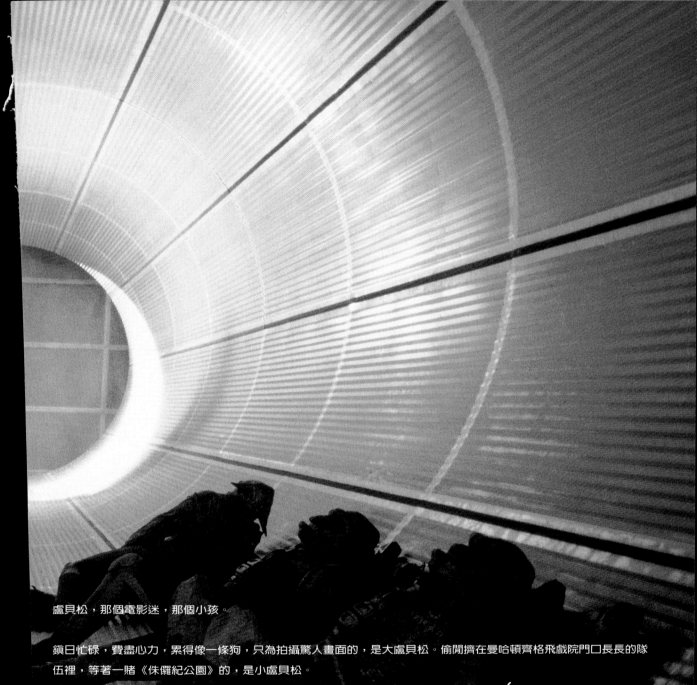

盧貝松，那個電影迷，那個小孩。

鎮日忙碌，費盡心力，累得像一條狗，只為拍攝驚人畫面的，是大盧貝松。偷閒擠在曼哈頓齊格飛戲院門口長長的隊伍裡，等著一睹《侏儸紀公園》的，是小盧貝松。

我們的導演承認：大盧貝松拍攝小盧貝松想看的電影